十竹齋書畫譜

山遇嶦石又無神力以鞭之後自徘徊渚

嗟而立亭池臺沼間不無一二石丈狀觀之

易窮對之易厭辟之饒夫餓口一臠肉

遷徙飽迤乳繼欲訪藏子嶙崒為枯

木怪石壽之不服錐手拙画字如蚓画石

又山庵嘗嘗評米元章嘗皆巧偷豪奪

閻石譜題言

余性酷愛山石太正卧左平原無論小

源芙家蓬羅金筍休馬之帝棋月

林之仙鏡即米顛所知奚為軍一霸壁

相距二百里之如遙在天際僅芒碭如拳

大其右而呈蚆蟠惜不為五二所引戜過名

就余其歸而藏之乎即有甘露寺地連江

者将以易去不厭每月米三石酒二斗終

吾之世惟且一觀又不厭賈耘老敢不拜參

承教用漿荷葉收掌每遇飢時輙以開看

非添口長首以付之也耶

太衛王三懷素紫父書於報石菴

或者當劫為秦王女与石凤有緣分耳一

曰泗胡曰汲而峰高秋父石譜圖之天劚

神鑱之巧嵌空玲瓏之陂半惆冰丽宛具

屑岩叠峰密洞穴真可以對揚次公矣

出之神中余不覺狂叫大呼曰此能參寮子

怪石供也興柳必端州石而後乃抱眠三日

賞鑒不神也即興餘染翰亦時作

石至海内同好君子時過予問石談石

醉石以搜殊奇瑰異之觀遂謂予之好

石宥篤好過家雖馬雖然余豈能好

石故余謂石之大如岱華邇廣天台雁

宕峨眉五臺之勝既已貯胷中第一峯

客有謂米子曰物之可好者多矣子

獨好石何哉米子曰予非好石也然而

石嘗與目觸與性投始石好矣予乎人

見予竊以石額空以置衣織石扇

國石著書史石可有刁囵不見也目有

石隱朱萬鍾沖諤父識

嶠容崔衮公趙父謹書

之反成于天興成于人者不勝收剔此忠焉

嘗不深惜之迨今睹胡君昌漢繪譜窰工

梅嵒人而天矣余實得桐興昕夕遊令日作

數拳使我目駭色飛飄然如廿五色

天興婷皇上下庶幾乱石能妒我欺胡君

其謂之何

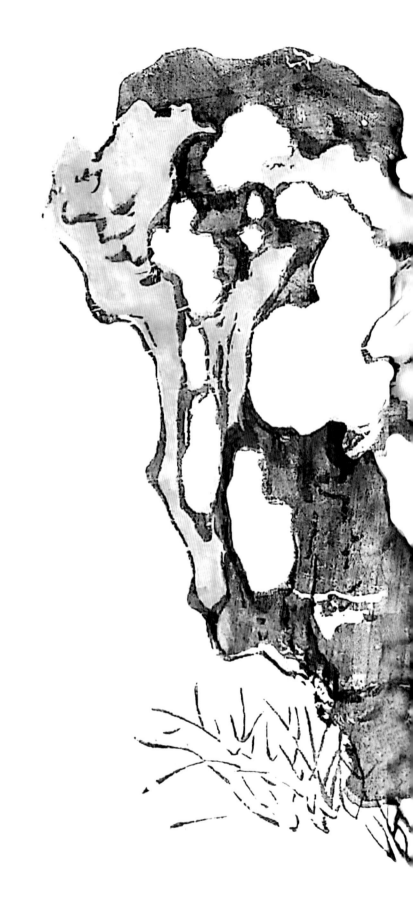

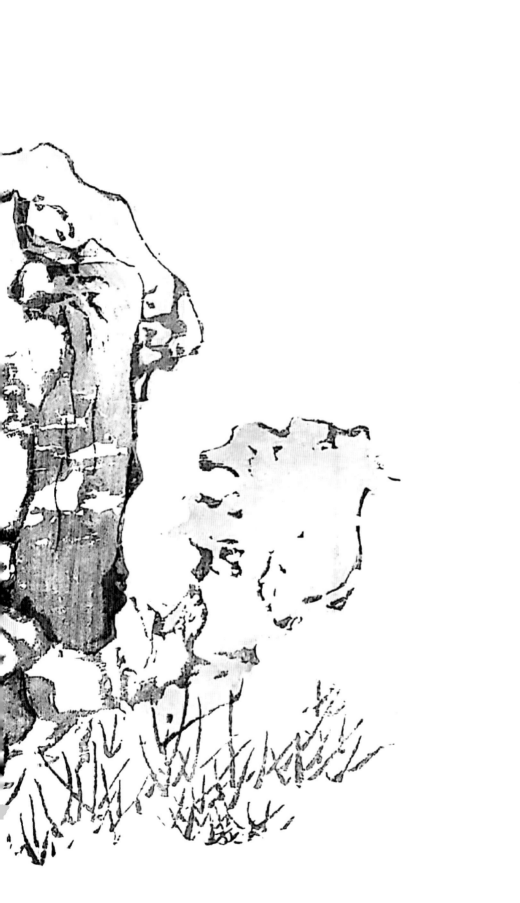

空翠扑窗生暮烟

翠竹汀云是稻畦雨

米家船　杨文骢

哭无影影舞嗟嗟

执六野右云封过西

惺颅小指拳间枝岗

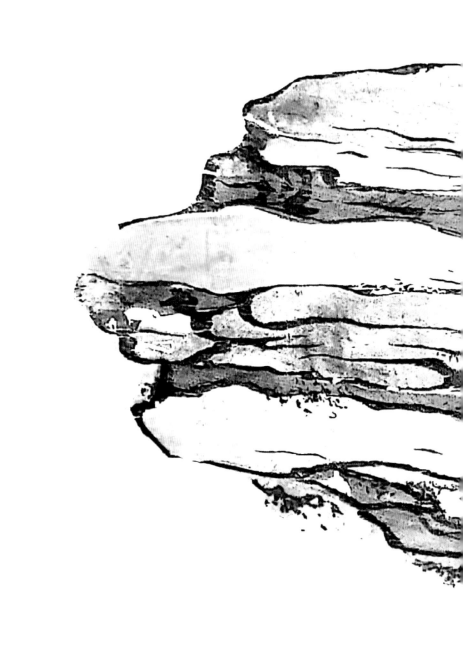

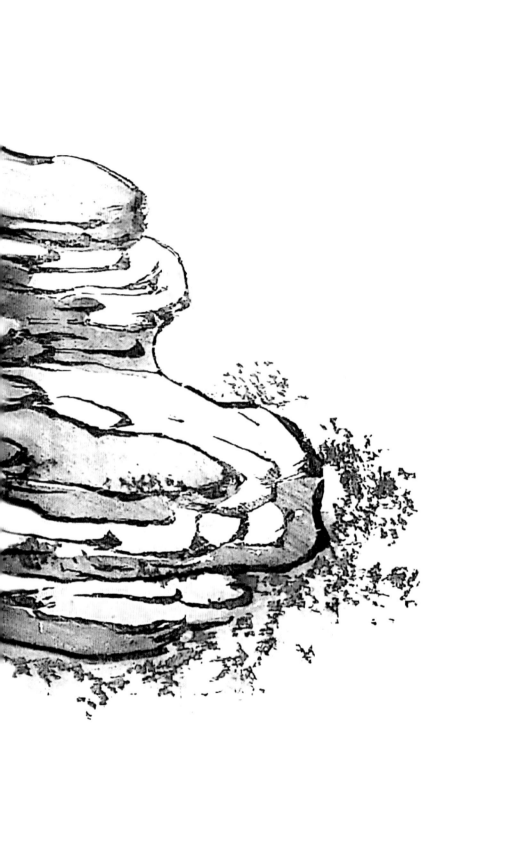

錦誼花挑妳鎖以香乙

脈語芽鮮二酉歸空

李贅五鎩

西泠梅日何俦然

叠書石銘 書巾 高鐵父所蓄以晉

興藏玉笥璞緗娜嫒不

從外討而獨中含結為

綺名霞堆百函靈文絕

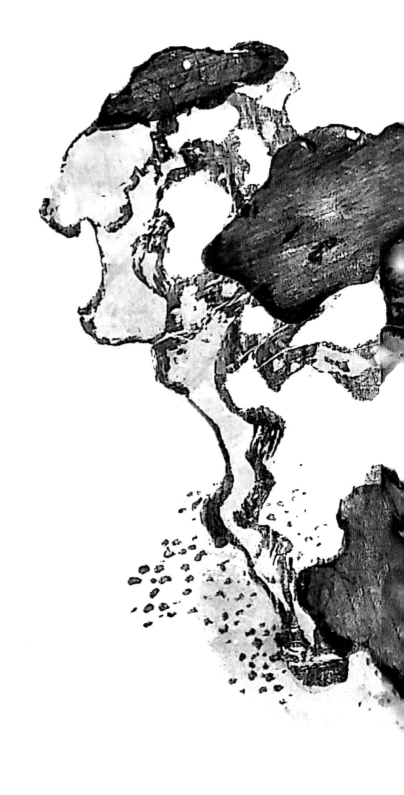

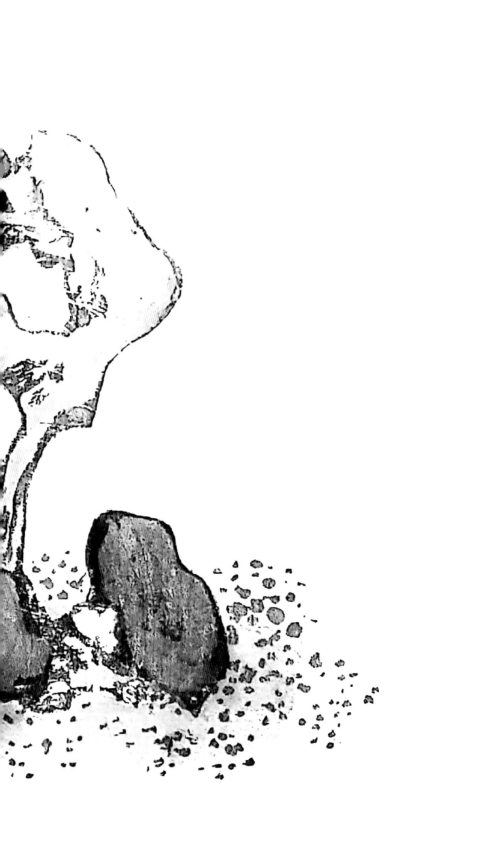

碧溪月曉舍郎畫眠澄
夕燊翠苡窗夢不到齋
州巖照邊

郭存仁

偶到吴家思道途一峰青石隔

吾前子坚欲买祝峰价百尖

潜通小肖天花雨诉遥香滋

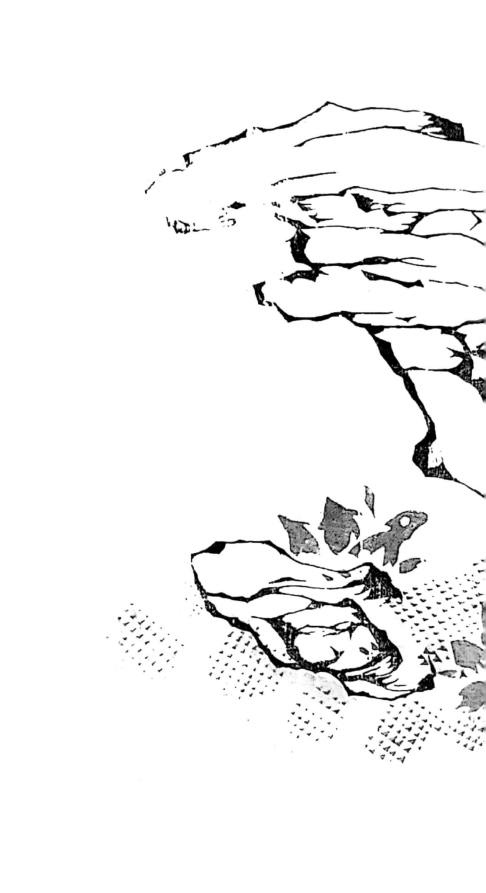

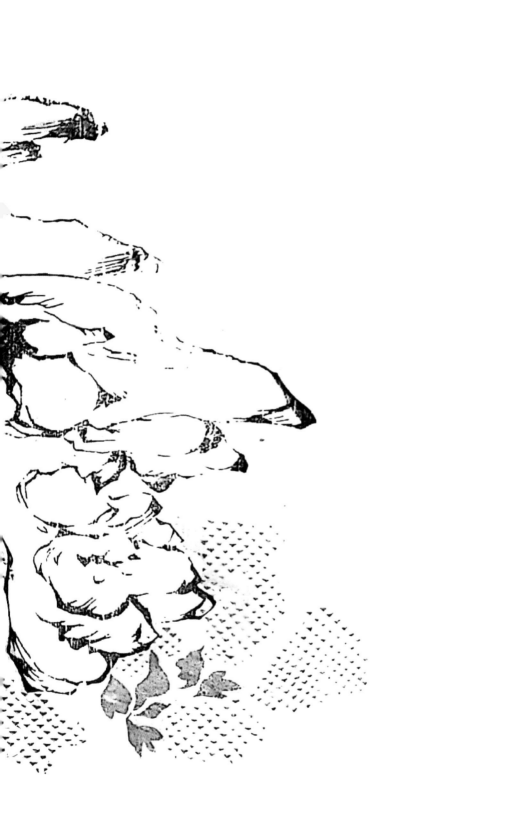

書畫船何須醒

酒間平泉

嶺南盧原

臨流搦管散雲

煙削出玲瓏別

有天清供好懸

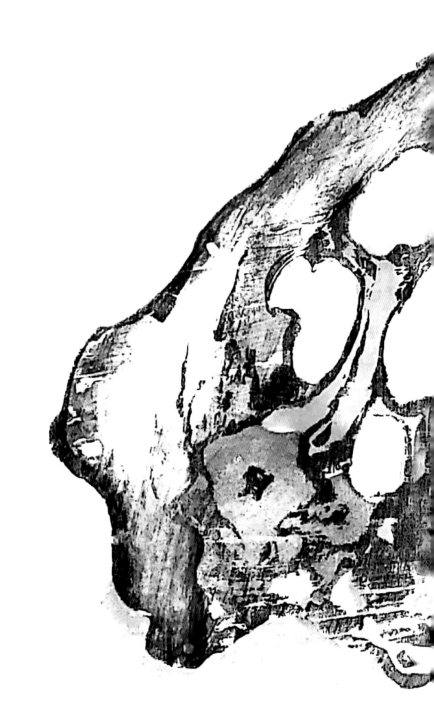

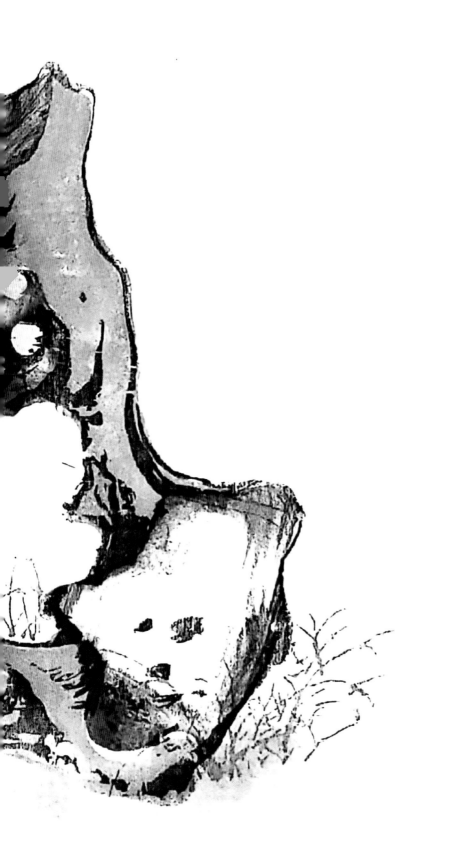

肴園之悦昆芰荷秀可飡

日從丈石譜成見而愛之沁筆

賦之己丑伏日竹窗雨後漫書

蕶隱丈人謝三秀

此老胸中真丘壑畫驅群玉
入毫端雲根巧奪太湖勢雨
意橫生靈壁寒有容射時疑
屏伏何人叱起作羊看怪来悟

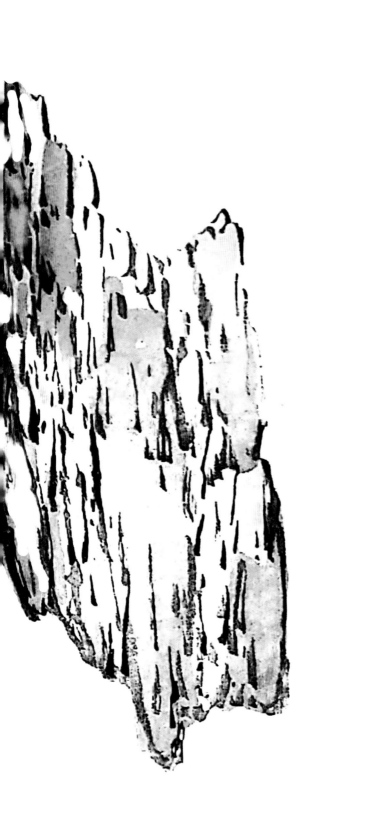

錦石摘奇峭 依階紫岳邐迤來小堂

峭帶苔痕鮮 老蒼芬大風猶舊

補天六丁開鑿處何有狂敕咳 題錦川石

何岑水畫

錦　並　茶
石　德　鑒
劇　概　源
奇　林　鱻
嶺　坐　佩
貞　壽　羔
稽　峭　曾
寨　繕　田

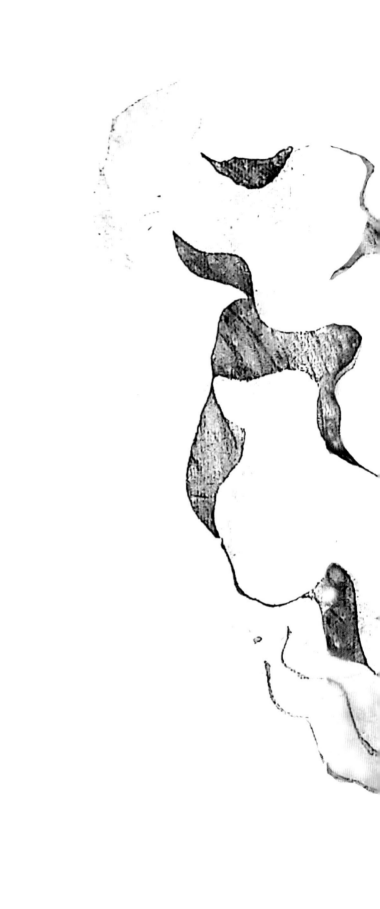

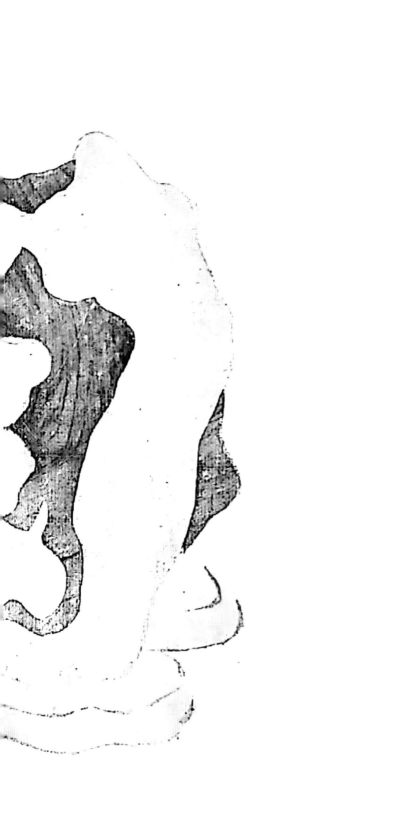

空空亭勾隱蒙

華意松蓉音似

呪鐘我若咻哭

擊無聲不須雨露擡頭

色恰與圖書共逸情 其二

右題畫宣石二絕

宛陵王鏤鶚并書

幻將巖壑筆頭掃宛欲生

雲可辟炎昨摻寄未鄉信

道蔽亭山失一峯岌 其一 譜

出嶺岏勝琢成白欺良玉

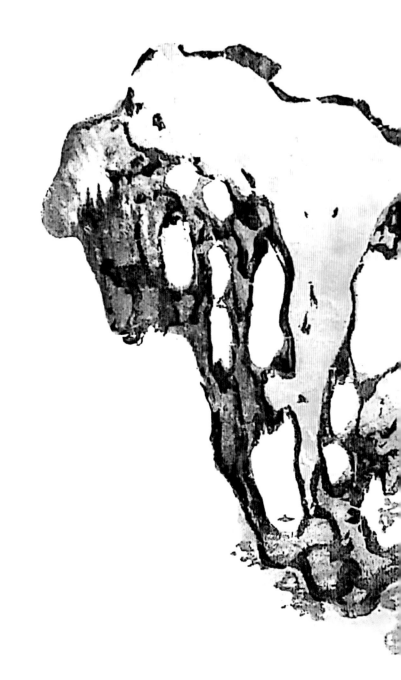

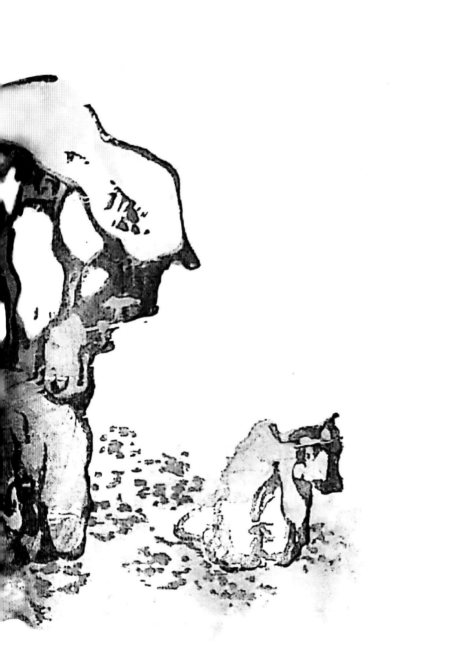

願驅聲音振衡青貝六

屑珍童葆弓金

南嶽主人劉亨甲

岁石尝會筆様素

审先玲瓏逐小格渾

璞剖章玄黑弱峃潄珠

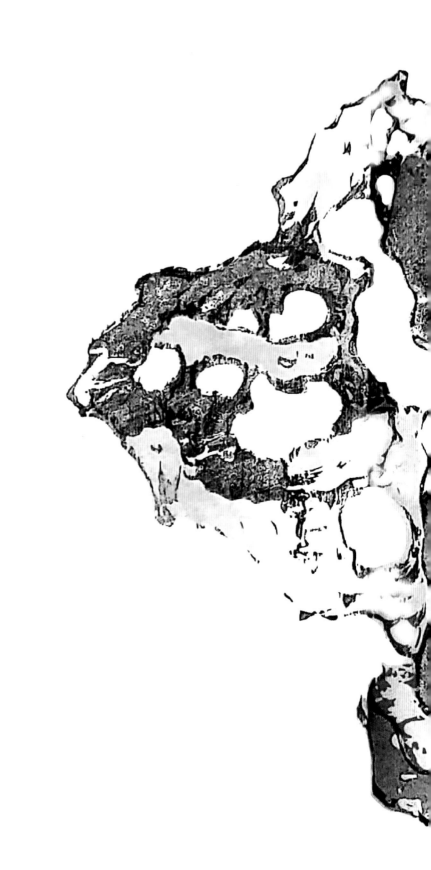

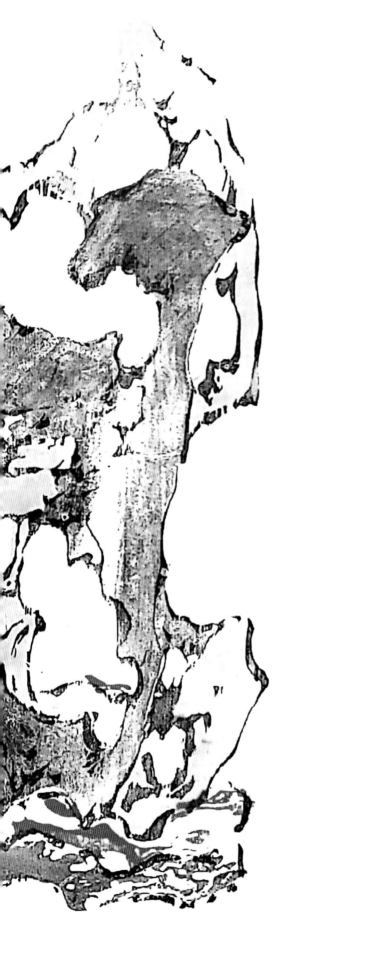

罷風飄吹靈光疾穿
頹揢兒工粵嶠失妍
于爾索照与單同玄
張世和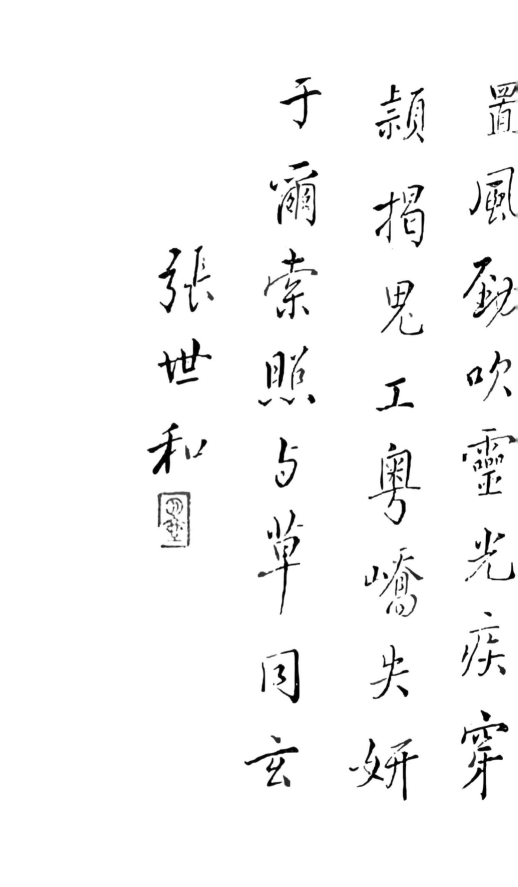

英石銘

雲根煙截墨雨初懸

� 嶠夜喜突嵲青蓮

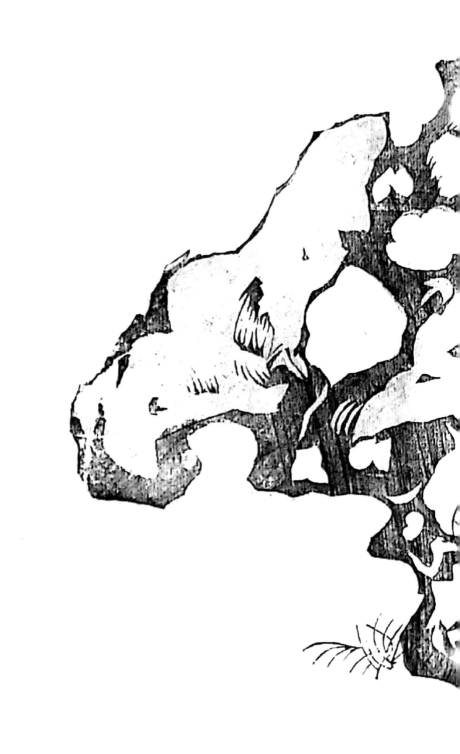

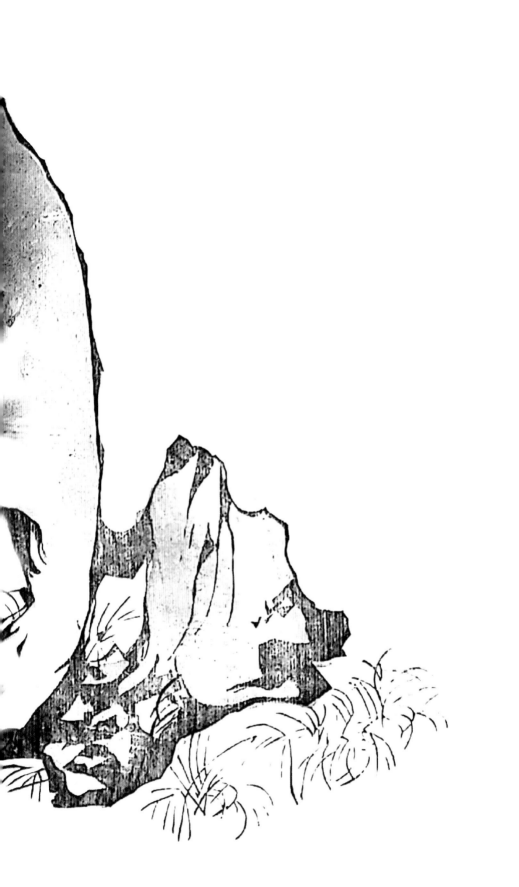

樓宵美月媚嬌

小風震洞庭雪

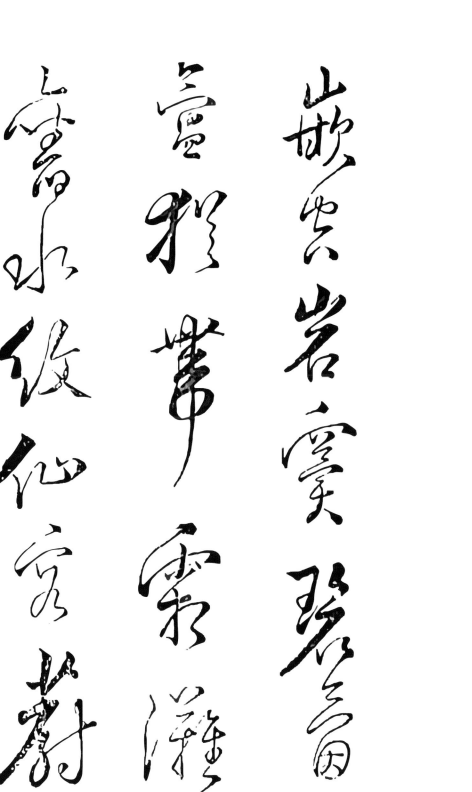

山嵌雲巖壑瓊圖

三臺仞羽業霏灑

壽水後仙宮蔚

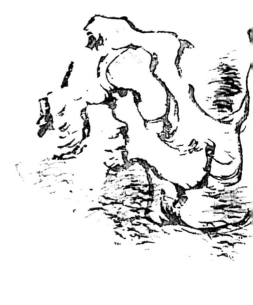

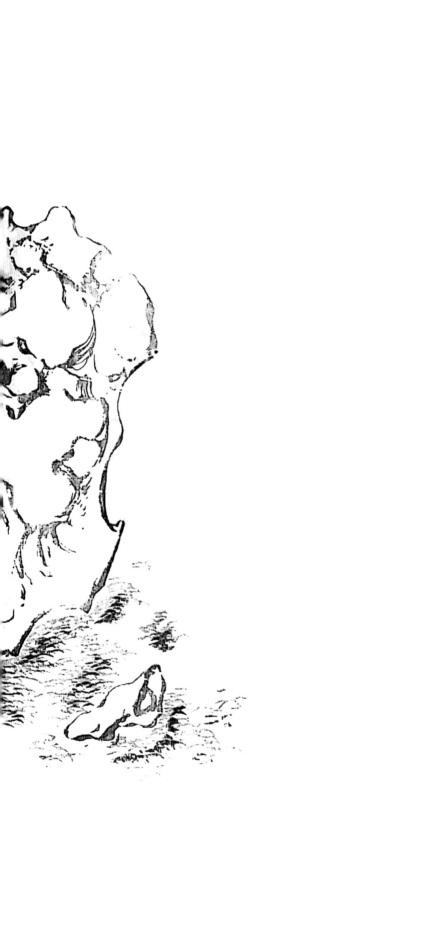

墨稼作书摅圖
猩号起津風
龍水孤庵寫

探奇善遍石琭

琇秀骨雲姿

畫寫空貞介采

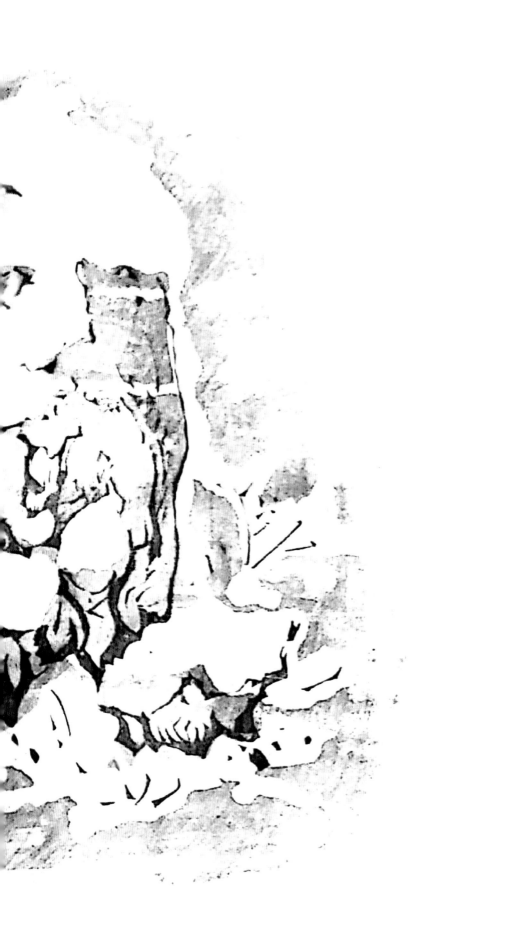

地而有聲長而天所無聲

試大一拳之觀截取緣者

之頂

山陽王汝沐九仙書

雪石贊

謂太樸不琱胡為屑作瑤

謂太素不瀹胡然聲任潮

爾質其穎尔光則冷若擲

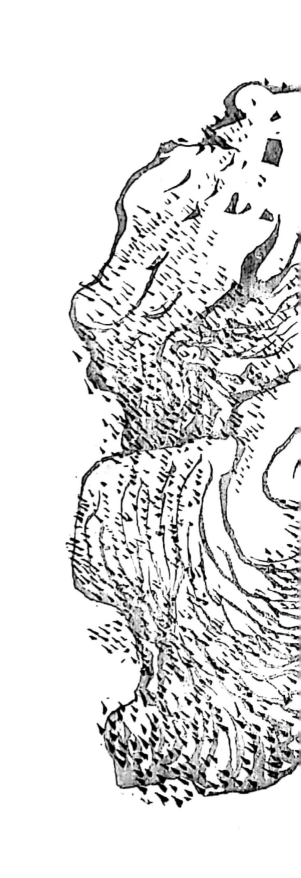

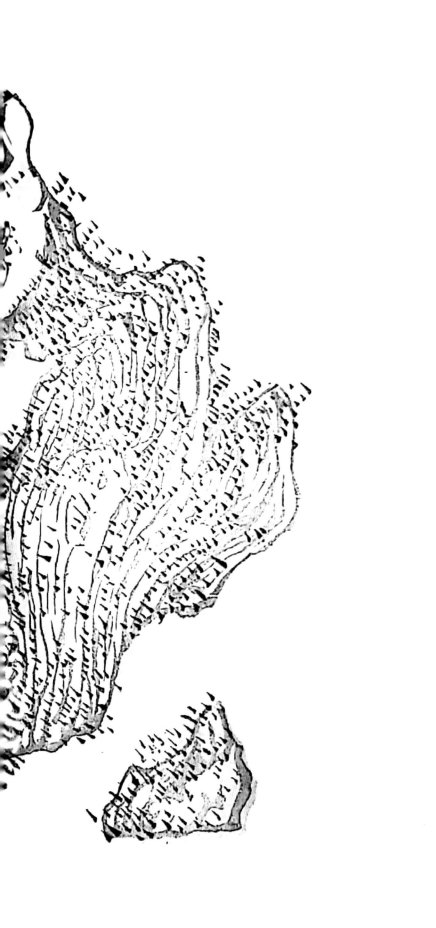

顆芝青蒼色不染

黄石可為師

題畫石

文震亨

嵐露在襟袖川區
無是奇助松增老
韻伴竹有新知似
舞還如醉疑雲復

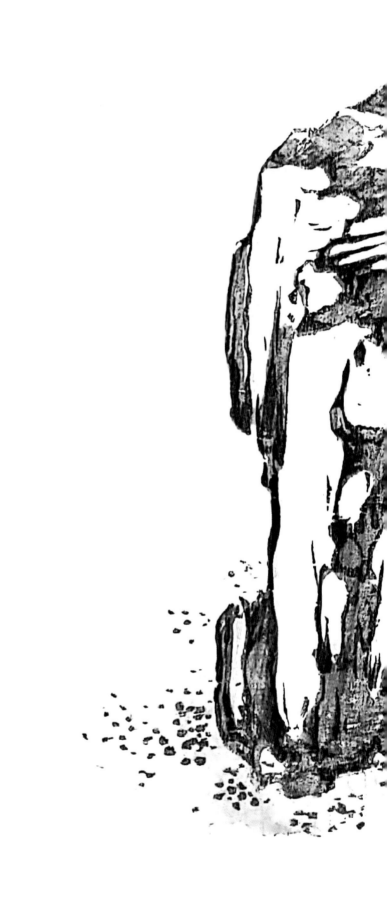

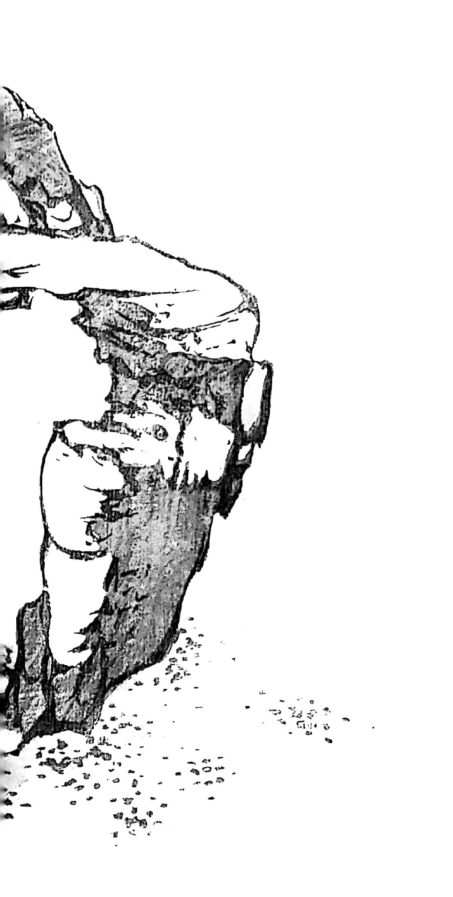

蕉鹿夢幽齋今結盟

人盟向君雅坐機渾化

更有松風逼體清

伏龍邨夢斗

一片靈根天琢成膩
香婉折色晶、淺坳
深窟留雲液直理橫
文賊血腥古谷曾憐

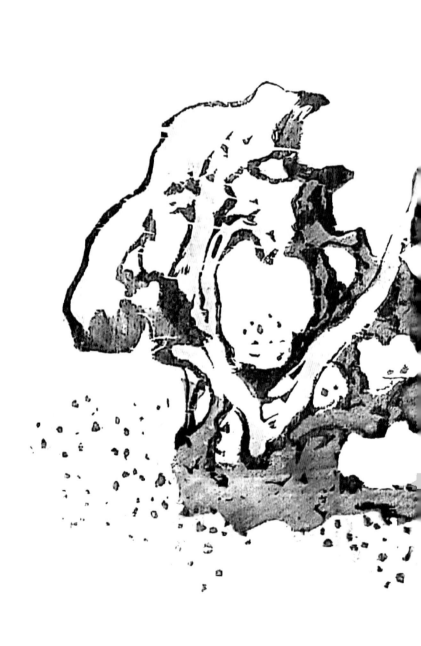

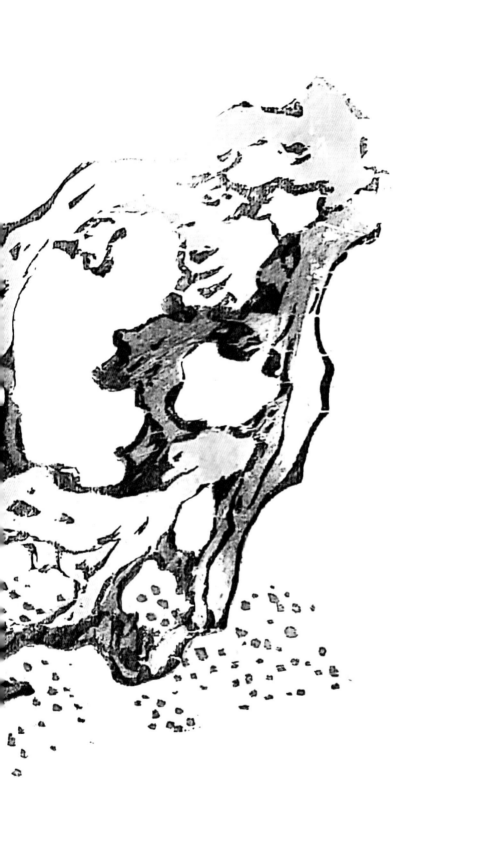

巖可橫弛難

於其際

縛雲

蒙駸而獅跨宛

略死來鬃似乎

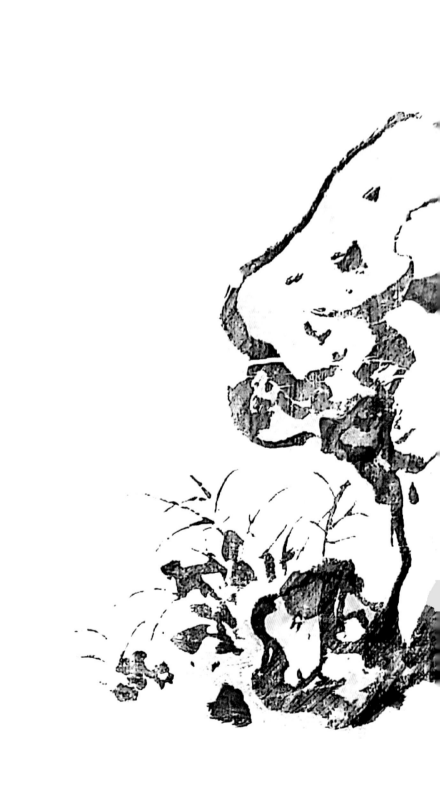

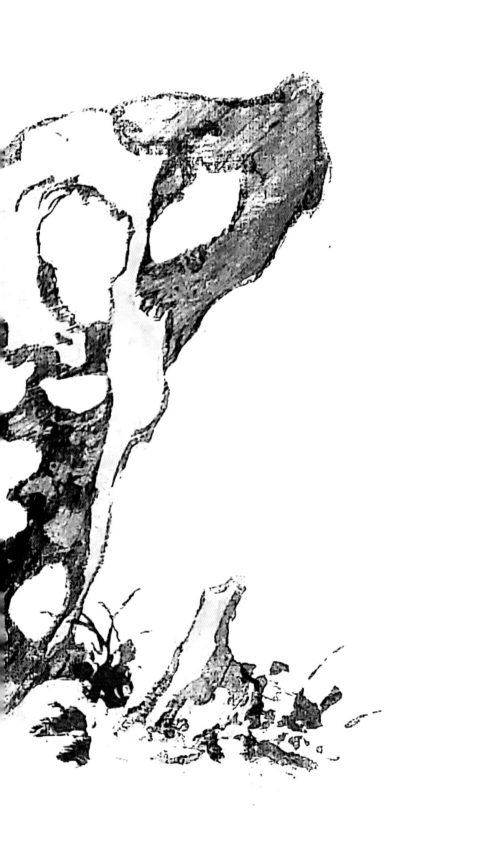

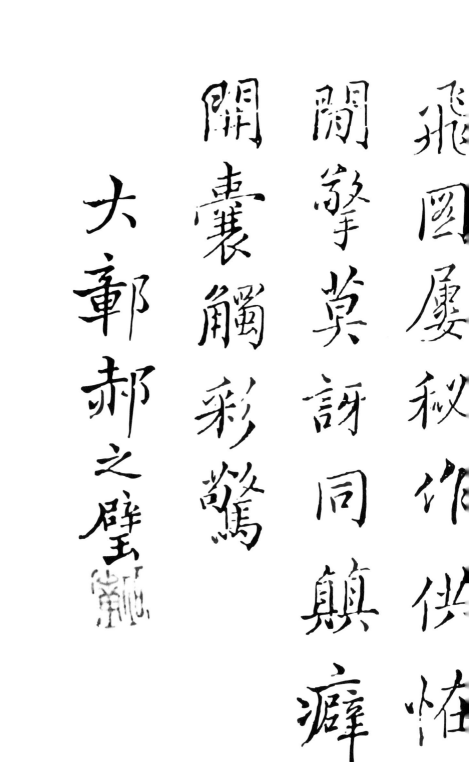

飛圖屢秘作供帷

關擎莫詴同顚癖

開囊觸彩鷟

大鄣郝之璧

摩挲餘繞瘦蔽虧
散寒蔽髻影層尖
出雲根淺竇生防

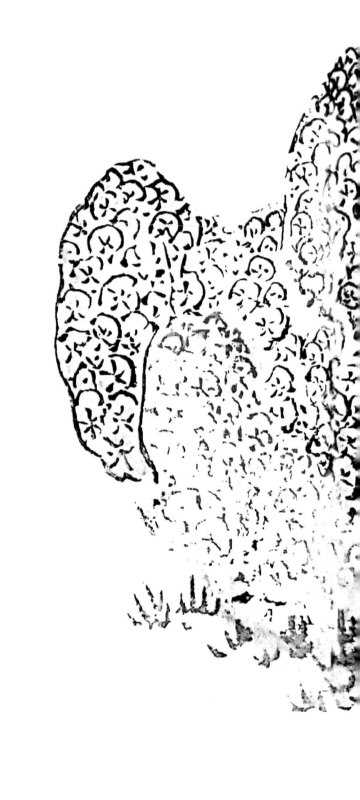

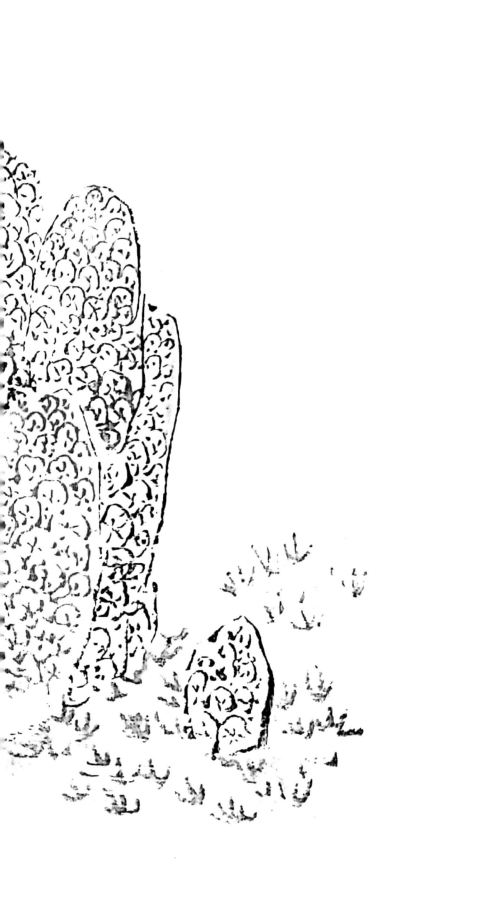

隐文如霸瘦鹤为

龍婉乎含美人兮

心僬乎於道士兮

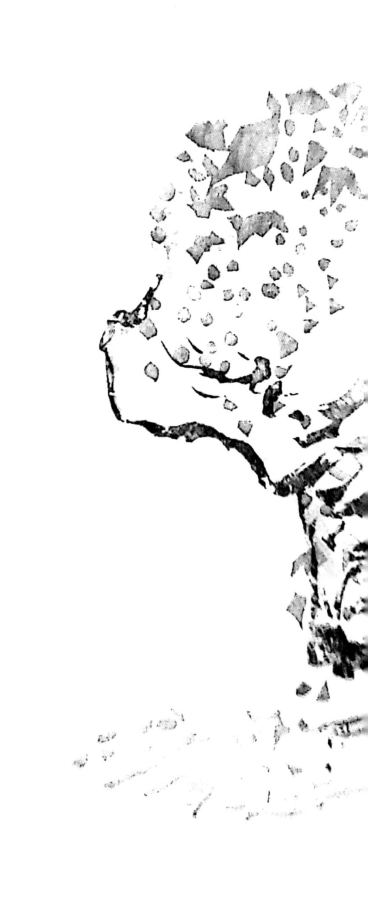

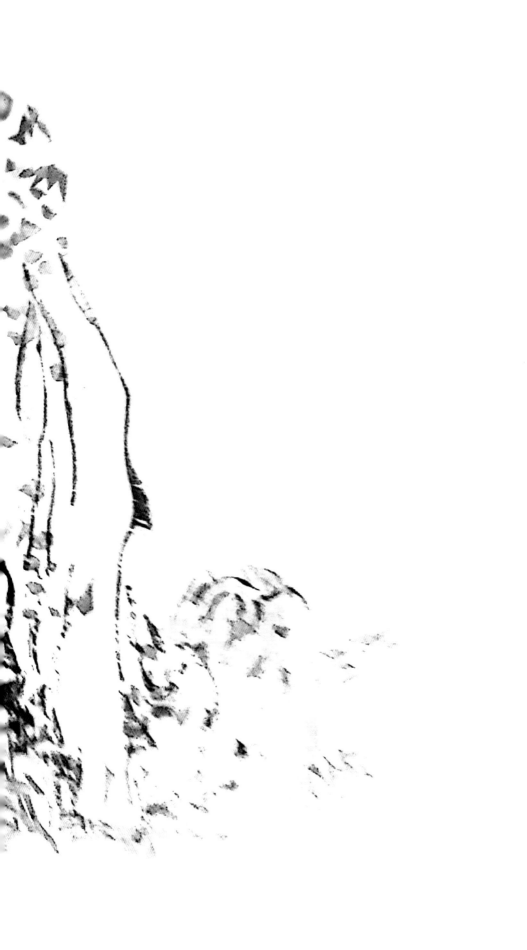

道人神可傳靈怪時〜雲氣旋峯次

君能親筆與研我呼為尖雀自

絵你具花筍辨其前君不見米

家顛　　縝江閣景賢

梅花道人畫意石

十竹齋中一片石實元何年巨靈

劈手倘兄織女機上支箴是王維腕

中出蒼蘚蒙茸碧石草芊梅花

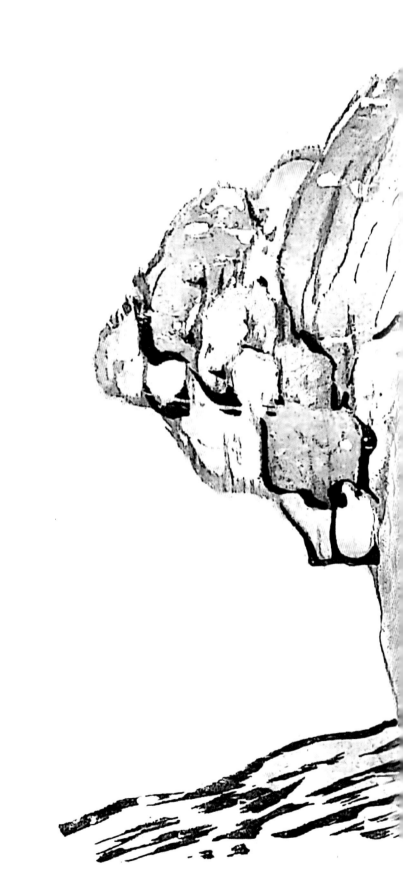

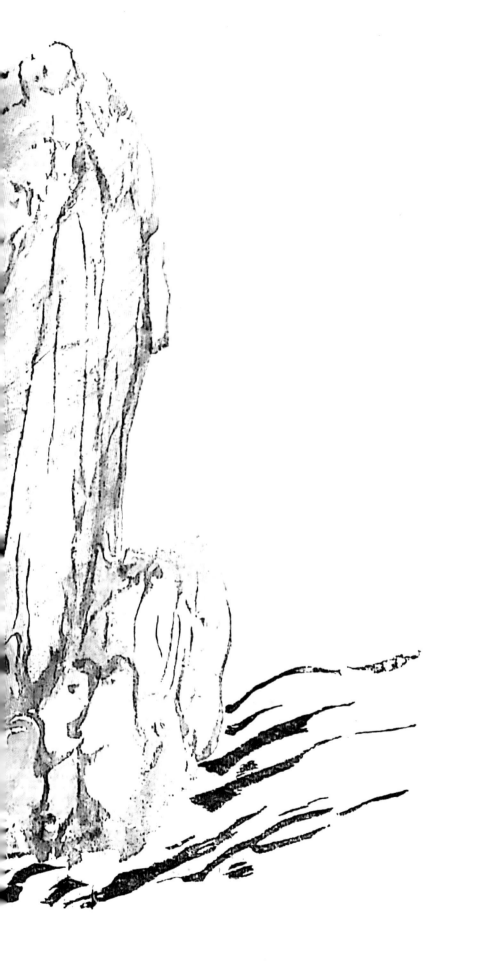

喜剛而造焉其錦樹之文乎鑲

冰乎謫星乎司而詫以豕焉者乎

執癡公而問之是從何處飛來以笑

而應曰五指獨有千峯哉

程奎書

題呈大癡畫意石

割英之映而奏理若陳標蜿之紡

而縮結則孚面雲走霧宣巧失

其負冐蘚鱗斑斕珍嗼其証吾

十竹齋書畫譜(竹譜)

초판인쇄: 2022년 3월 10일
초판발행: 2022년 3월 15일
펴낸이: 윤영수
펴낸곳: 한국학자료원
등록: 제12-1999-074호
주소: 서울시 서대문구 홍제3동 285-18
전화: 02-3159-8050
팩스: 02-3159-8051

ISBN 979-11-6887-021-5 값 12,000원
ISBN 979-11-6887-015-4 (세트) 값 96,000원